이상한 나라의
앨리스 2

이상한 나라의 앨리스 2

Hey Mr.Rabbit,
why are you running?

Amily Shen 지음

박주은 옮김

한스미디어

토끼 씨, 안녕하세요?

《이상한 나라의 앨리스》는 읽어보셨죠?
여왕이 앨리스의 목을 치라고 명하자
앨리스는 황망히 재판장에서 벗어나
회전목마를 타고
사 라 져 버 렸 어 요 !

앨리스를 잡는 데 실패한 여왕이 가만히 있을까요?
남겨진 흰 토끼는 이제 어쩌죠?
회중시계를 안고 집으로 돌아가면 그만일까요?

이 이야기들은
책을 덮은 뒤에도 제 마음속에서
여전히 환상의 세계를 펼쳐나갔어요.

자, 이제 색연필을 집어 들고
못 본 지 오래된 흰 토끼도 만나볼 겸
환상세계 속으로 들어가 볼까요~

Chapter 00

나의
사랑스러운 집이여,
안녕

Bye bye, my lovely home

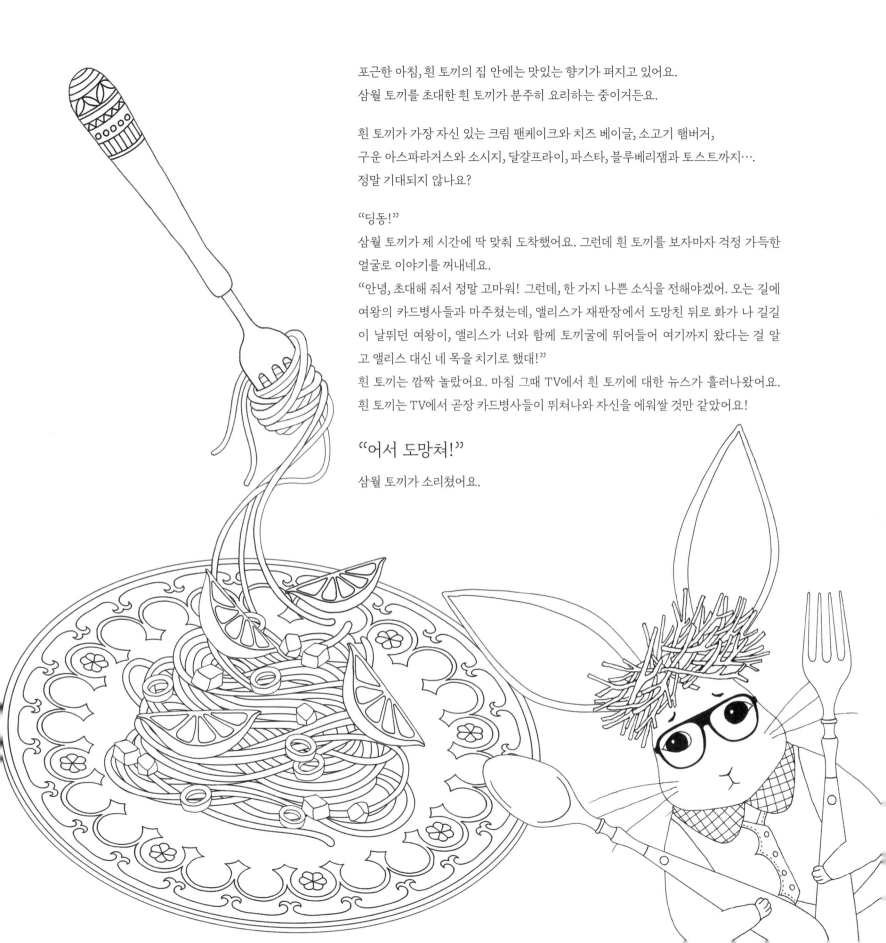

포근한 아침, 흰 토끼의 집 안에는 맛있는 향기가 퍼지고 있어요.
삼월 토끼를 초대한 흰 토끼가 분주히 요리하는 중이거든요.

흰 토끼가 가장 자신 있는 크림 팬케이크와 치즈 베이글, 소고기 햄버거,
구운 아스파라거스와 소시지, 달걀프라이, 파스타, 블루베리잼과 토스트까지….
정말 기대되지 않나요?

"딩동!"
삼월 토끼가 제 시간에 딱 맞춰 도착했어요. 그런데 흰 토끼를 보자마자 걱정 가득한
얼굴로 이야기를 꺼내네요.
"안녕, 초대해 줘서 정말 고마워! 그런데, 한 가지 나쁜 소식을 전해야겠어. 오는 길에
여왕의 카드병사들과 마주쳤는데, 앨리스가 재판장에서 도망친 뒤로 화가 나 길길
이 날뛰던 여왕이, 앨리스가 너와 함께 토끼굴에 뛰어들어 여기까지 왔다는 걸 알
고 앨리스 대신 네 목을 치기로 했대!"
흰 토끼는 깜짝 놀랐어요. 마침 그때 TV에서 흰 토끼에 대한 뉴스가 흘러나왔어요.
흰 토끼는 TV에서 곧장 카드병사들이 뛰쳐나와 자신을 에워쌀 것만 같았어요!

"어서 도망쳐!"

삼월 토끼가 소리쳤어요.

TEA

Chapter 01

화려한 기차 안의
흰 토끼

Mr. Rabbit in a colorful train

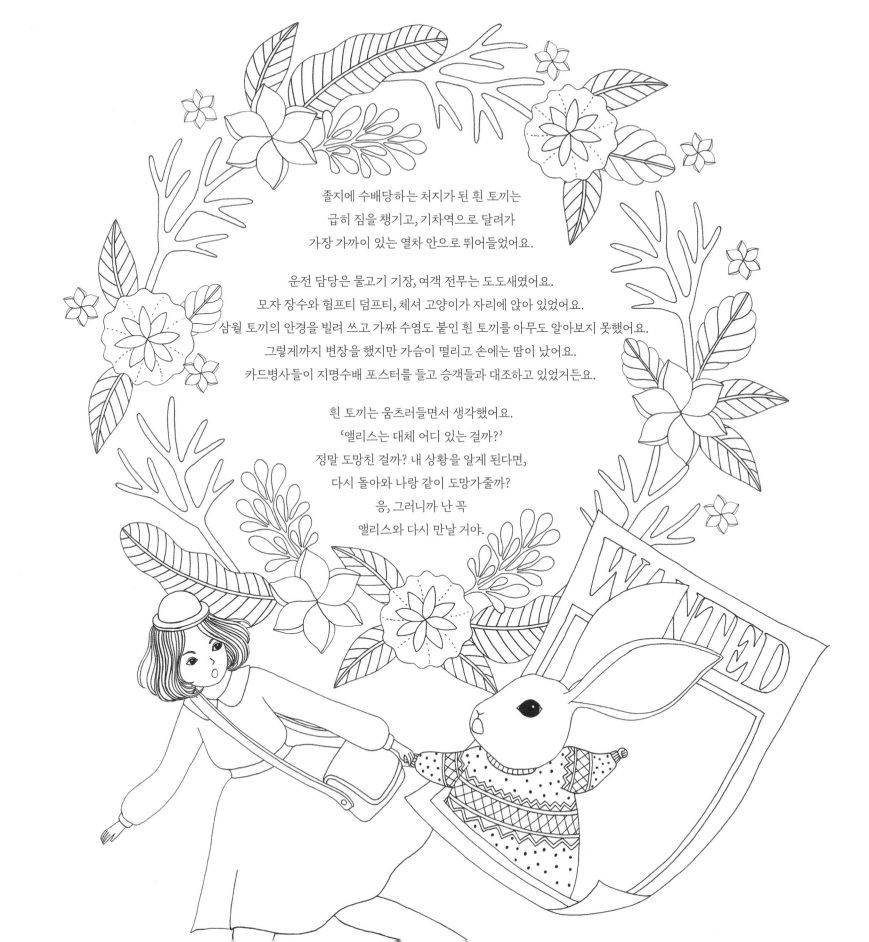

졸지에 수배당하는 처지가 된 흰 토끼는
급히 짐을 챙기고, 기차역으로 달려가
가장 가까이 있는 열차 안으로 뛰어들었어요.

운전 담당은 물고기 기장, 여객 전무는 도도새였어요.
모자 장수와 험프티 덤프티, 체셔 고양이가 자리에 앉아 있었어요.
삼월 토끼의 안경을 빌려 쓰고 가짜 수염도 붙인 흰 토끼를 아무도 알아보지 못했어요.
그렇게까지 변장을 했지만 가슴이 떨리고 손에는 땀이 났어요.
카드병사들이 지명수배 포스터를 들고 승객들과 대조하고 있었거든요.

흰 토끼는 움츠러들면서 생각했어요.
'앨리스는 대체 어디 있는 걸까?'
정말 도망친 걸까? 내 상황을 알게 된다면,
다시 돌아와 나랑 같이 도망가줄까?
응, 그러니까 난 꼭
앨리스와 다시 만날 거야.

PLATFORM 1

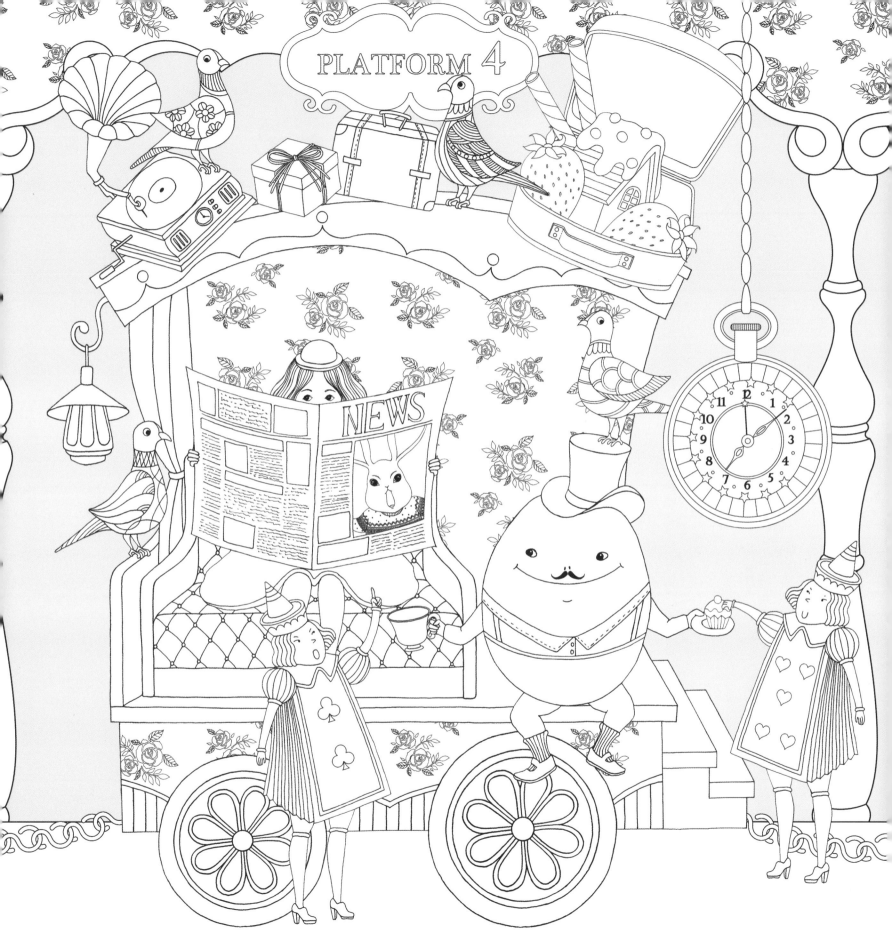

Chapter 02

레몬 과수원에서 만난
빨간 모자

Meet little red riding hood in lemon orchard

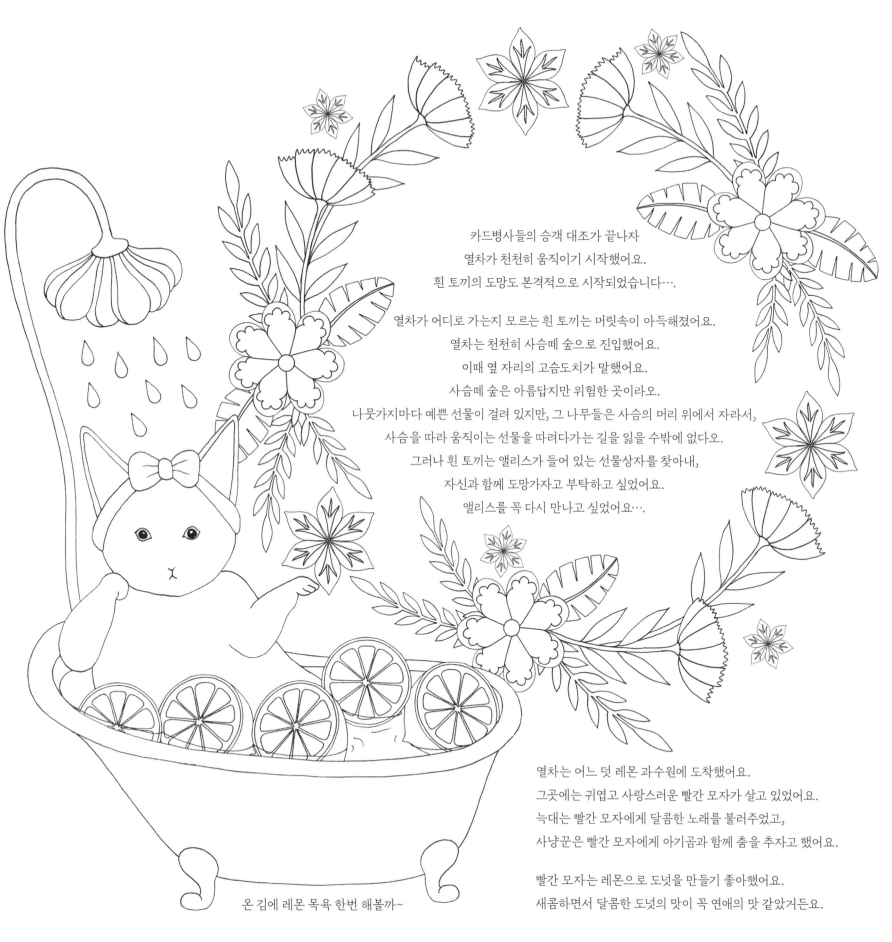

카드병사들의 승객 대조가 끝나자
열차가 천천히 움직이기 시작했어요.
흰 토끼의 도망도 본격적으로 시작되었습니다….

열차가 어디로 가는지 모르는 흰 토끼는 머릿속이 아득해졌어요.
열차는 천천히 사슴떼 숲으로 진입했어요.
이때 옆 자리의 고슴도치가 말했어요.
사슴떼 숲은 아름답지만 위험한 곳이라오.
나뭇가지마다 예쁜 선물이 걸려 있지만, 그 나무들은 사슴의 머리 위에서 자라서,
사슴을 따라 움직이는 선물을 따려다가는 길을 잃을 수밖에 없다오.
그러나 흰 토끼는 앨리스가 들어 있는 선물상자를 찾아내,
자신과 함께 도망가자고 부탁하고 싶었어요.
앨리스를 꼭 다시 만나고 싶었어요….

온 김에 레몬 목욕 한번 해볼까~

열차는 어느 덧 레몬 과수원에 도착했어요.
그곳에는 귀엽고 사랑스러운 빨간 모자가 살고 있었어요.
늑대는 빨간 모자에게 달콤한 노래를 불러주었고,
사냥꾼은 빨간 모자에게 아기곰과 함께 춤을 추자고 했어요.

빨간 모자는 레몬으로 도넛을 만들기 좋아했어요.
새콤하면서 달콤한 도넛의 맛이 꼭 연애의 맛 같았거든요.

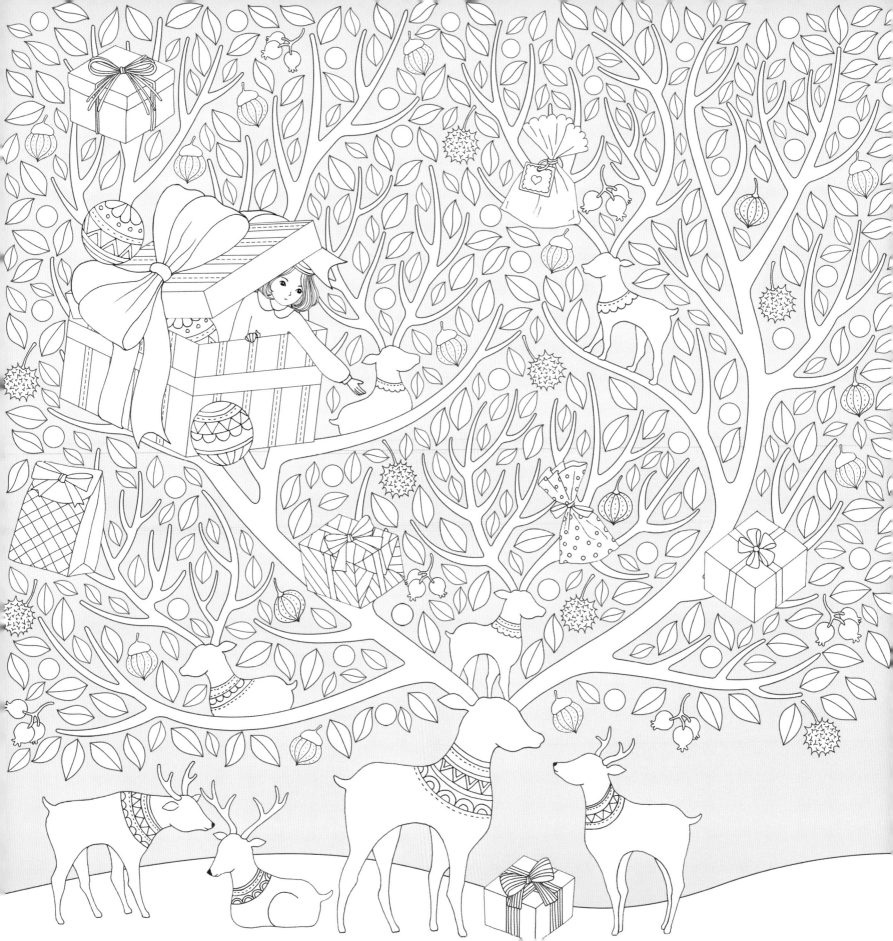

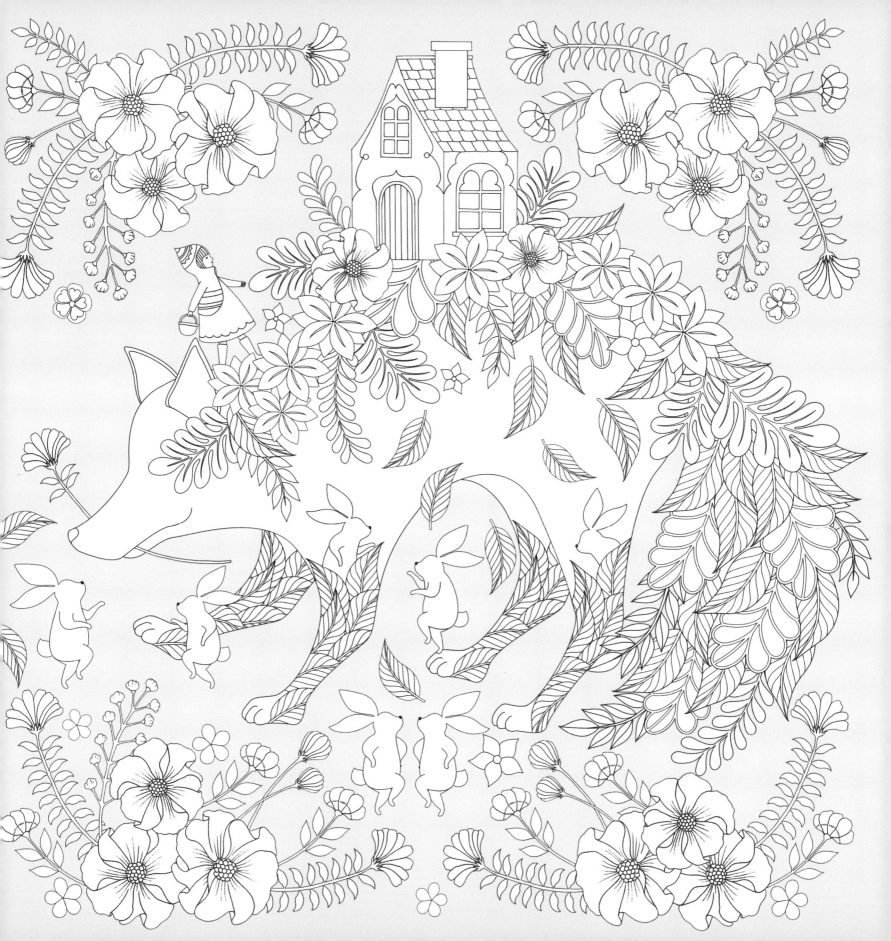

Chapter 03

백설공주 과자점

Snow white's sweet shop

레몬 과수원을 떠난 열차는 사과숲에 들어섰어요.
사과숲은 관광명소였고,
그 안에는 백설공주 과자점도 있었어요.
맛있다고 소문난 백설공주 케이크를 사기 위해
열차에서 승객들이 우르르 내렸어요.

과자점에서는 일곱 마리 난쟁이 고양이들이 매일매일 기쁘게
디저트를 만들고 있었어요.
시간이 되자, 과자점에서 티타임 파티가 열렸어요.
과자점은 성황이었고, 그중에서도 마녀 고양이는 굉장한 단골손님이었어요.
매일매일 빗자루를 타고 와 맛있는 크림타르트를 사갔답니다.
흰 토끼도 맛있는 디저트 하나를 고르며 생각했어요.
'앨리스도 언젠가 케이크를 사러 오지 않을까…?'

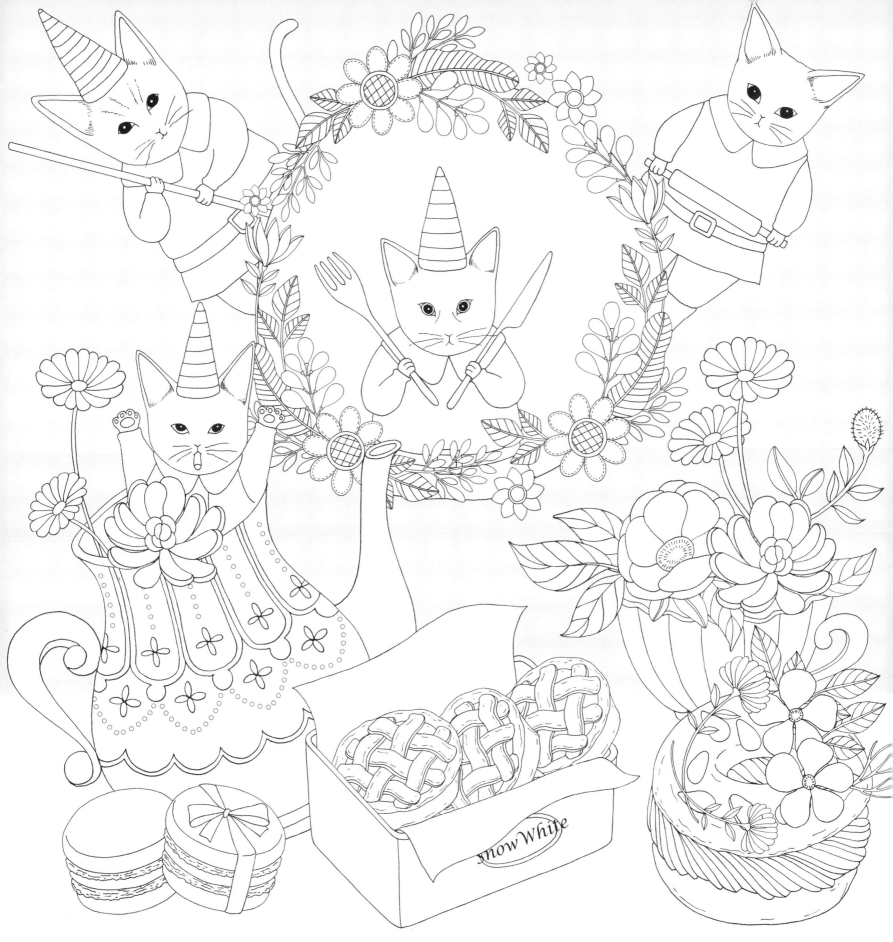

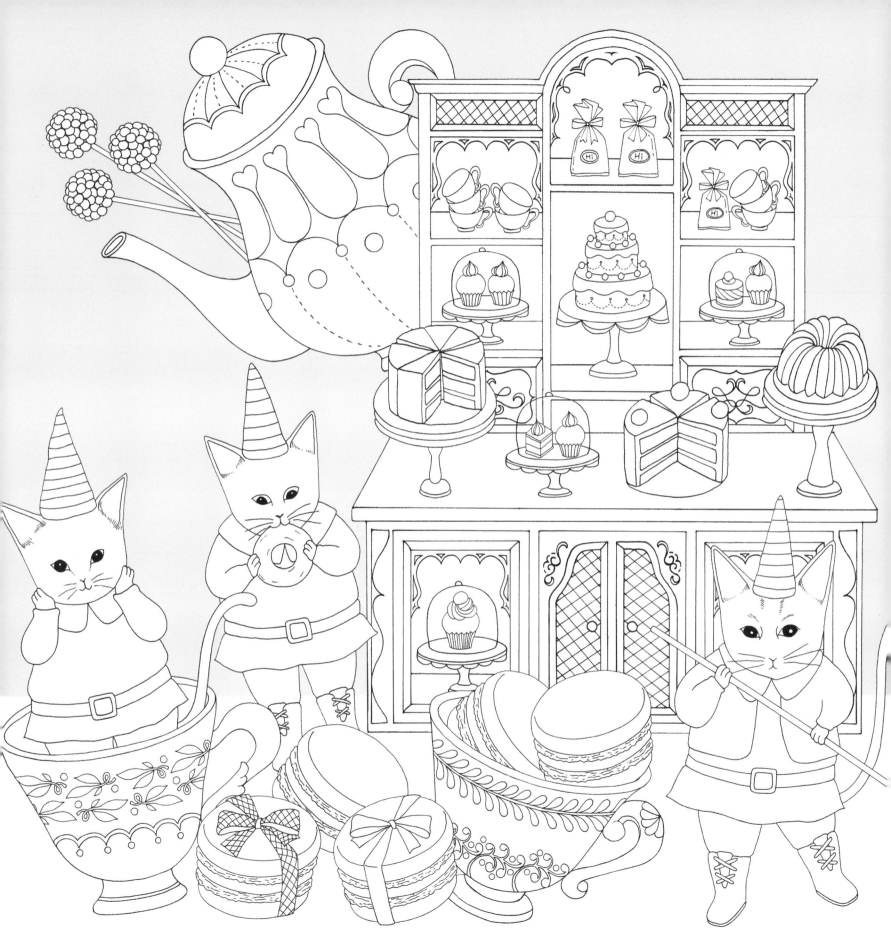

Chapter 04

어린왕자의 행성

Visit little prince's planet

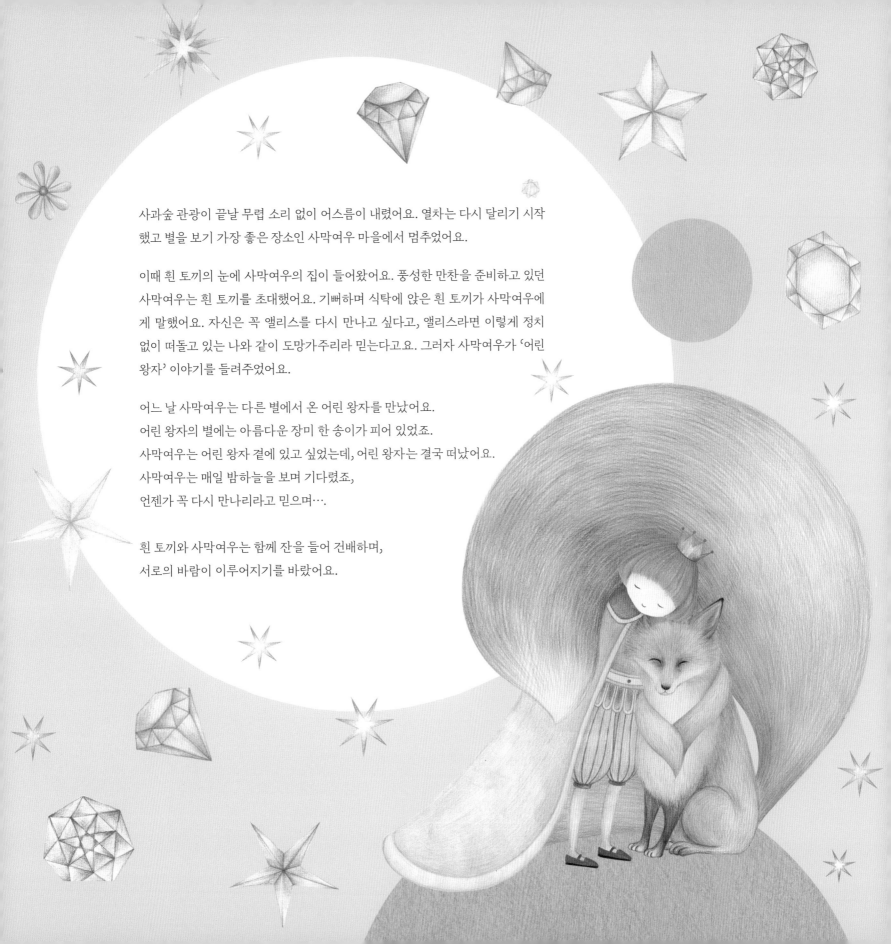

사과숲 관광이 끝날 무렵 소리 없이 어스름이 내렸어요. 열차는 다시 달리기 시작
했고 별을 보기 가장 좋은 장소인 사막여우 마을에서 멈추었어요.

이때 흰 토끼의 눈에 사막여우의 집이 들어왔어요. 풍성한 만찬을 준비하고 있던
사막여우는 흰 토끼를 초대했어요. 기뻐하며 식탁에 앉은 흰 토끼가 사막여우에
게 말했어요. 자신은 꼭 앨리스를 다시 만나고 싶다고, 앨리스라면 이렇게 정치
없이 떠돌고 있는 나와 같이 도망가주리라 믿는다고요. 그러자 사막여우가 '어린
왕자' 이야기를 들려주었어요.

어느 날 사막여우는 다른 별에서 온 어린 왕자를 만났어요.
어린 왕자의 별에는 아름다운 장미 한 송이가 피어 있었죠.
사막여우는 어린 왕자 곁에 있고 싶었는데, 어린 왕자는 결국 떠났어요.
사막여우는 매일 밤하늘을 보며 기다렸죠,
언젠가 꼭 다시 만나리라고 믿으며….

흰 토끼와 사막여우는 함께 잔을 들어 건배하며,
서로의 바람이 이루어지기를 바랐어요.

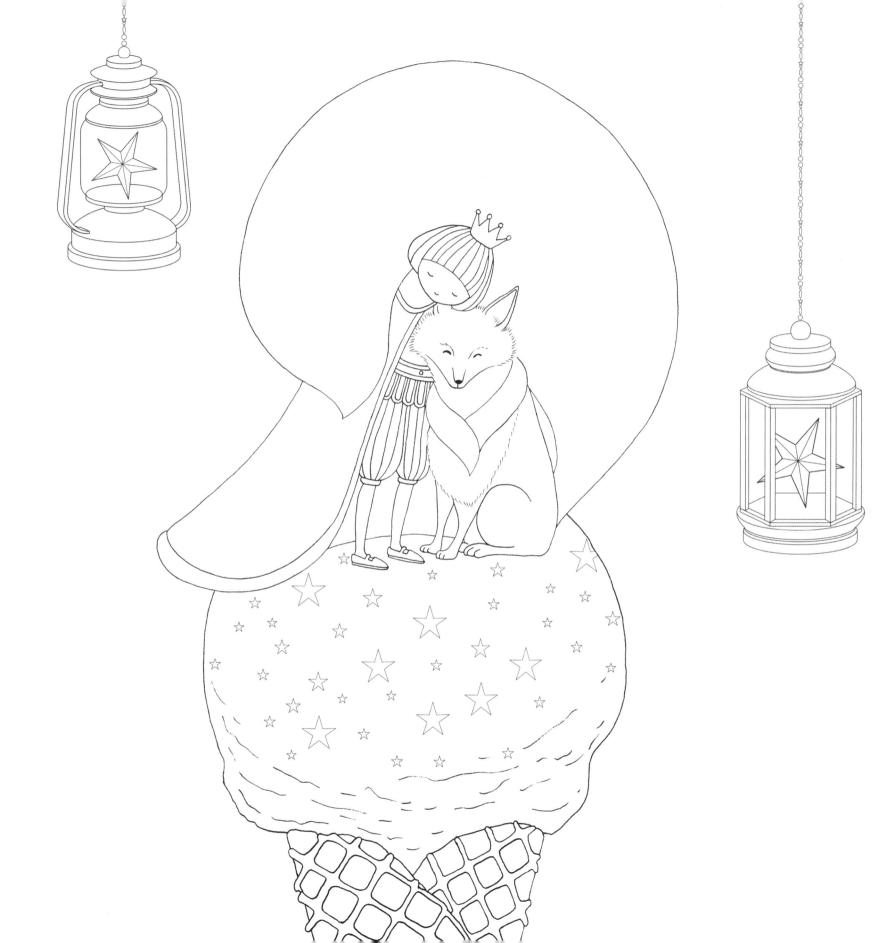

Chapter 05

브레멘 음악대

Town musicians of Bremen

사막여우와의 만찬 후 흰 토끼는 기차로 돌아왔어요.
별이 빛나는 밤하늘 아래에서 기차는 달리고 또 달렸어요.
그러던 어느 순간, 멀리서 따뜻한 음악소리가 들려왔어요.
브레멘이라는 작은 마을에 도착한 거예요!

마을의 광장에는 커다란 구슬이 있었고, 그 안에서 매일 밤
브레멘 음악대가 연주회를 열었어요. 연주를 들으면서 잠드는
마을 사람들은 행복한 꿈을 꾸었죠. 음악을 듣던 흰 토끼도
헹낭에서 아코디언을 꺼내 그들과 합주를 시작했어요.

아기 부엉이도 엄마 부엉이의 품에 안겨 연주를 듣고 있었어
요. 흰 토끼는 이 마을이 너무나 부러웠어요. 이런 행복에
둘러싸여 있으면, 아무리 추운 겨울에도 따뜻한 봄
꽃이 피어날 것만 같았거든요.

부디 앨리스도 이 연주를 듣고 나를 찾아와 주었으면⋯.

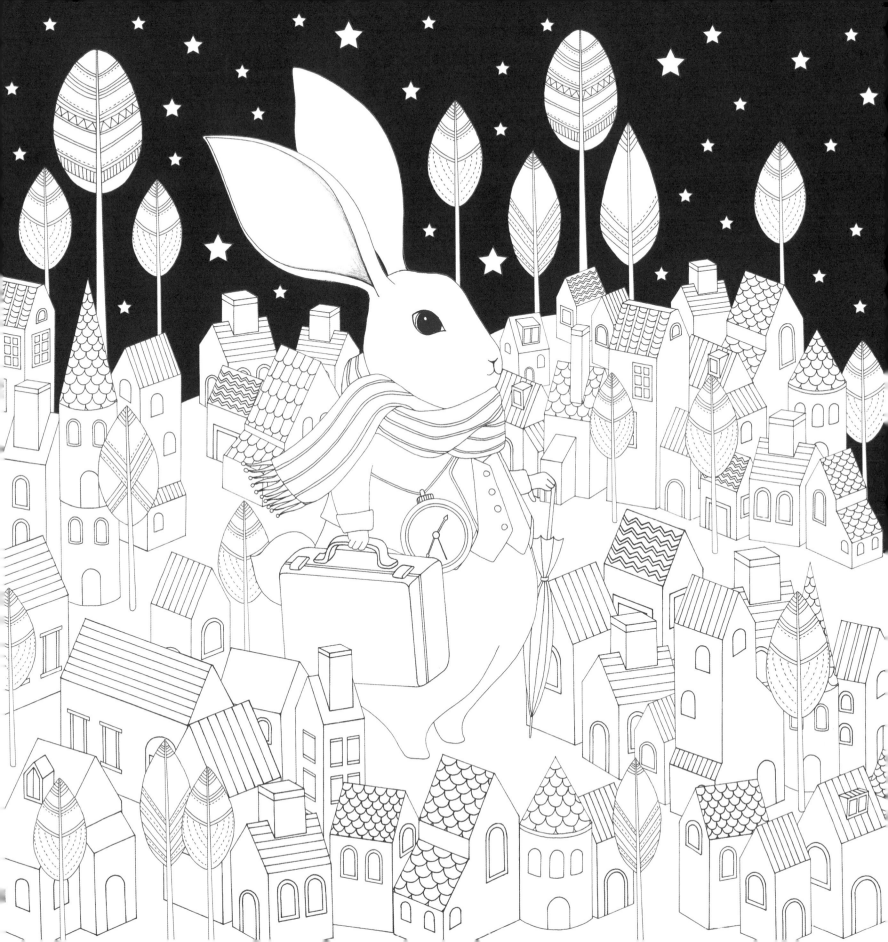

Chapter 06

새들이 지저귀는 도시

*Chirping and tweeting
in bird city*

깊은 밤, 기차가 브레멘 마을을 떠났어요.
흰 토끼는 흔들리는 기차간에서 그대로 잠들었죠.

새소리에 눈을 떠 보니, 어느 새 날이 밝아 있었어요.
지저귀는 새들로 가득한 마을, 새 동네에 도착한 거예요.
새들은 여기저기서 서로 수다를 떨고 있었어요.
전깃줄 위의 새들은 먼 동네에서 들은 소식을 전하고 있었고,
흰 토끼에게도 다가와 누군가의 짝사랑 이야기를 들려주었죠.

새들이 가장 좋아하는 먹이인 빵은 양 아저씨 빵집에 있었어요.
그러나 양 아저씨는 빵집을 가방에 넣어 들고 다녀서
그 빵 냄새를 따라가야만 빵집을 찾을 수 있었답니다.

흰 토끼도 맛있는 빵 냄새를 따라 빵집 앞에 도착했어
요. 그런데 빵집 주인 양 아저씨는 기분이 몹시 언짢은
듯 툴툴거리고 있었어요.
"이 동네 새들 정말 싫어! 허구한 날 남의 빵이나 훔쳐
먹고 말이야…"

Chapter 07

백조의 깃털로 만든
숄

Shawl made from swan wing

새들은 흰 토끼에게 온갖 이야기를 전해주었지만
앨리스에 대한 이야기만은 들을 수가 없었어요.
흰 토끼는 굉장히 실망했어요.
흰 토끼는 걷고 또 걷다가 어느 아름다운 호수에 도착했어요.
어디선가 들어본 적 있는, 바로 그 백조의 호수였어요.
호수에서 노니는 백조들은 우아하고 아름다웠어요.
호숫가에는 음악에 맞추어 춤을 추는 토끼 댄서도 둘 있었죠.
가만히 음악을 듣고 있자, 앨리스가 곁에 있는 것만 같았어요.

낙심해 있는 흰 토끼를 본 백조들이
백조 깃털로 만든 솔을 하나 건넸어요.
그런데 이 솔을 펼치자, 한 쌍의 날개가 되었어요!
날개솔이 생긴 흰 토끼는
머리 위에 펼쳐진 밤하늘의 별들을 보았어요.
눈을 감자, 따뜻한 빛에 감싸이는 것 같았어요.

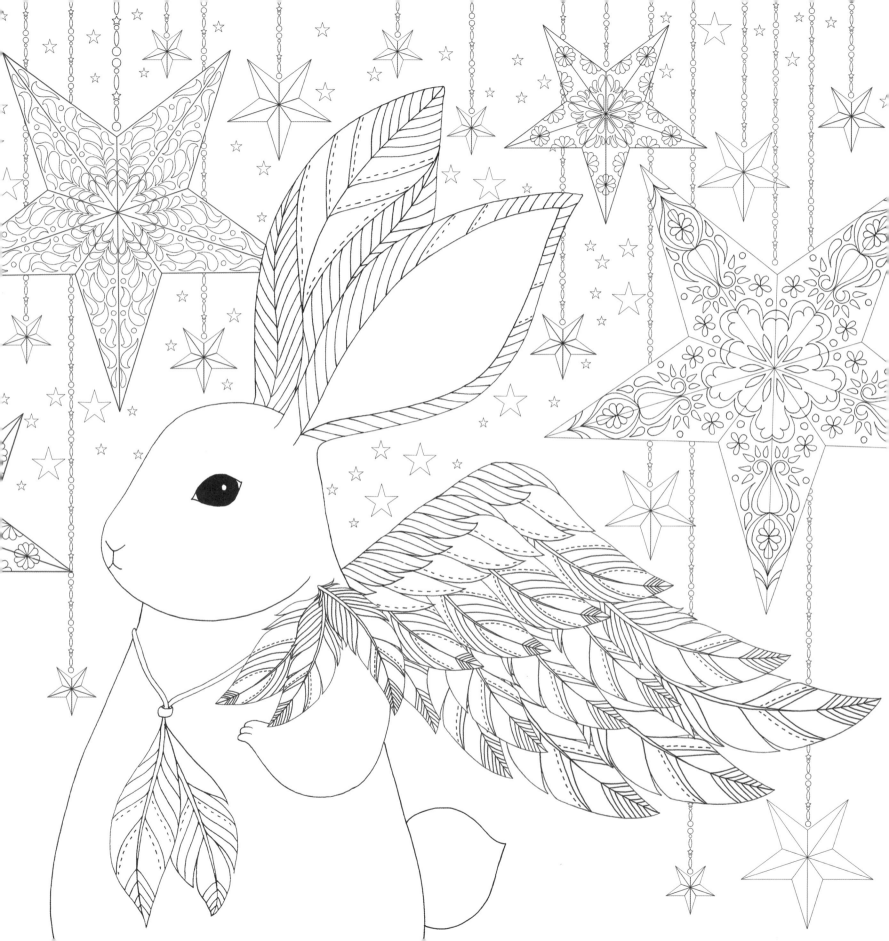

Chapter 08

앨리스의 방

Alice's room

흰 토끼가 다시 눈을 떴을 때
놀라운 광경을 보게 되었어요.

"앨리스, 정말 너야?"

흰 토끼는 믿을 수 없다는 듯 눈을 깜빡였어요.

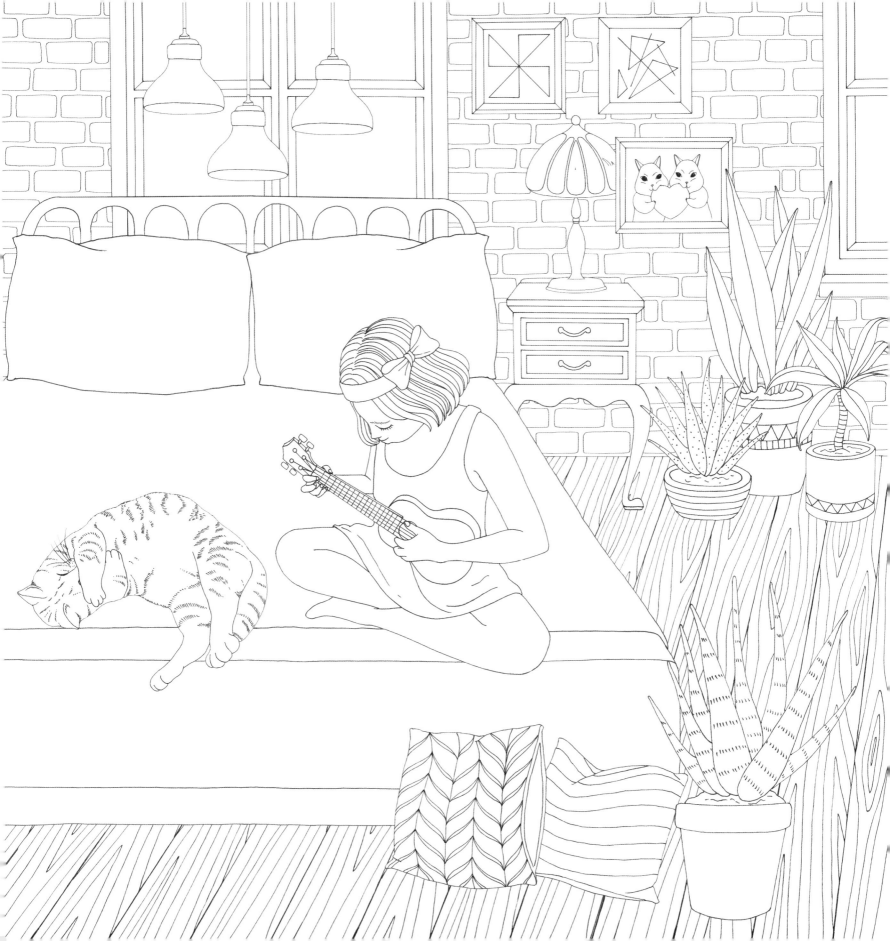

흰 토끼는 뛸 듯이 기뻤어요. 드디어 앨리스를 찾았어!
"잠꾸러기 토끼 씨, 드디어 일어났네." 앨리스가 고개를 돌리며 싱긋 웃었어요.

앨리스는 안고 있던 우쿨렐레를 내려놓고 옷을 갈아입었어요. 이렇게 따뜻하고 편안한 오후에,
사랑하는 흰 토끼와 고양이들과 함께 집에 있다니. 그때, 흰 토끼가 앨리스의 무릎 위로 올라가
애교를 부리기 시작했어요.

"응? 왜 그래? 무슨 꿈을 꿨다구?" 앨리스가 흰 토끼를 꼬옥 껴안으며 말했어요.

'사랑하는 앨리스가 영원히 내 곁에 있어….' 흰 토끼는 눈을 감으며 행복하게 생각했어요.

이봐, 이렇게 생긴 토끼 본 적 있나?

END

색연필 연습

도넛 하나 먹어봐요!

먹음직스러운 도넛을 그리기 위해서는 볼록하면서도 폭신폭신한 빵의 느낌을 잘 살려야만, 빵 특유의 탄성이 식욕을 불러일으키며 한 입 물기만 해도 입가에 슈거파우더가 잔뜩 묻을 것 같은 느낌을 자아낸답니다.

● 여기서 사용되는 색 번호는 Faber-Castell 색연필을 기준으로 한다.

포인트 | 도넛의 입체감 살리기

<u>How to do it</u>

1. 정확한 필촉 방향이 입체감 표현의 관건.
2. 색을 사용할 때에는 옅은 색에서부터 점점 짙게 한 층 한 층 색을 쌓아나간다.

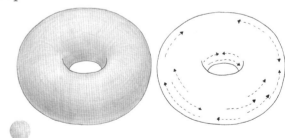

맨 위의 가장 밝은 부분 ◀------

음영 및 하단부는 조금 어둡게 ◀------

색을 입힐 때에는 도넛 모양의 곡선 방향을 따라, 수직과 수평이 교차되도록 그린다. ◀------

단계별 해설

Step 1

Cream으로 밑색을 칠한다. 너무 짙게 칠하지는 말고, 최대한 가볍게.

102

Step 2

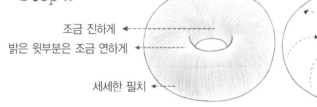

조금 진하게 ◀------
밝은 윗부분은 조금 연하게 ◀------

세세한 필치 ◀------

Dark Chrome Yellow로 수직으로 색을 입히되, 오른쪽 그림대로 곡선 방향을 따라 그린다. 수직의 필치는 사물의 입체감을 높여준다.

109

Step 3

가장 자리는 조금 진하게 ◀------

아래에서 위로, 색을 점점 연하게 ◀------

Light Yellow Ochre로 가로 방향 곡선을 따라 그린다. 수직과 수평의 선이 교차되면서 도넛의 입체감이 만들어진다.

183

Step 4

Terracotta로 둥글게 곡선 방향을 따라 짙게 칠한다.

186

Step 5

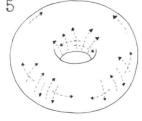

하단부에 가까워 지는 부분은 무른 지우개로 조금 지 워도 된다. ◀------

183 186

짧은 선으로 부분 부분 짙게 색을 넣으면 구움색이 나는 부분을 표현할 수 있다. 이때 짧은 선은 수직과 수평이 교차해야 한다.

귀여운 고양이를 그려보아요!

귀여운 난쟁이 고양이의 얼굴을 그려봅시다! 털의 부드러운 느낌을 살릴수록 귀여움이 배가 돼요. 다음의 단계를 따라 고양이 특유의 세밀한 털을 표현해 보세요.

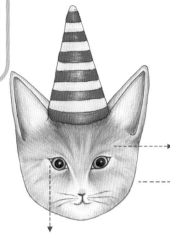

O X

털을 그리는 필촉은 항상 같은 방향으로. 위로 올라갔다가 그대로 다시 내려오거나, 아래로 내려갔다가 그대로 다시 올라오면 안 된다.

모든 털은 털이 자라나는 방향을 따라 그린다. 오른쪽 그림의 화살표 방향대로.

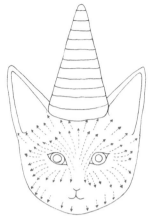

눈 근처 가장자리는 여백으로 남겨둔다.

포인트 | 고양이 얼굴 털의 질감 표현하기

How to do it

1. 털이 자라는 방향을 따라 그린다.
2. 색을 사용할 때에는 옅은 색에서부터 점점 짙게 한 층 한 층 색을 쌓아나간다.

단계별 해설

Step 1

187 Burnt Ochre로 베이스 색을 칠한 다음, 눈꼬리에 가까워질수록 색연필에 조금 힘을 주어 짙게 표현한다.

Step 2

187 같은 색으로 그 위에 덧칠하되, 선이 드러나는 필치는 그대로 남겨둔다. 그래야 털의 질감을 생생히 표현할 수 있다. 잊지 말고 부분 부분 짙게 처리한다.

짙게
짙게

Step 3

180 Raw Umber로 다시 좀 더 진하게

Step 4

결을 좀 더 진하게

180 털의 결을 좀 더 진하게

130 코와 귀에 Dark Flesh를 조금 입혀 부드러운 느낌을 표현한다.

Step 5

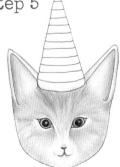

199 Black으로 눈을 그린다.

Step 6

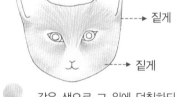

결을 좀 더 진하게

결을 좀 더 진하게

177 Walnut Brown으로 결을 진하게

219 Deep Scarlet Red로 귀 안쪽의 음영을 짙게 표현한다.

Step 7

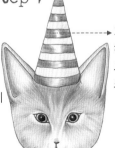

가운데를 살짝 하얗게 남겨두면, 모자의 광택을 표현할 수 있다.

219 모자의 붉은색 부분은 양끝부터 칠해서, 가운데로 올수록 옅게 칠한다.

Step 8

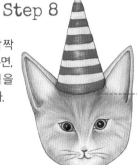

모자의 하단부로 올수록 음영을 강조한다.

219 모자의 색을 진하게

177 Walnut Brown으로 포인트를 강조하고 수염을 진하게

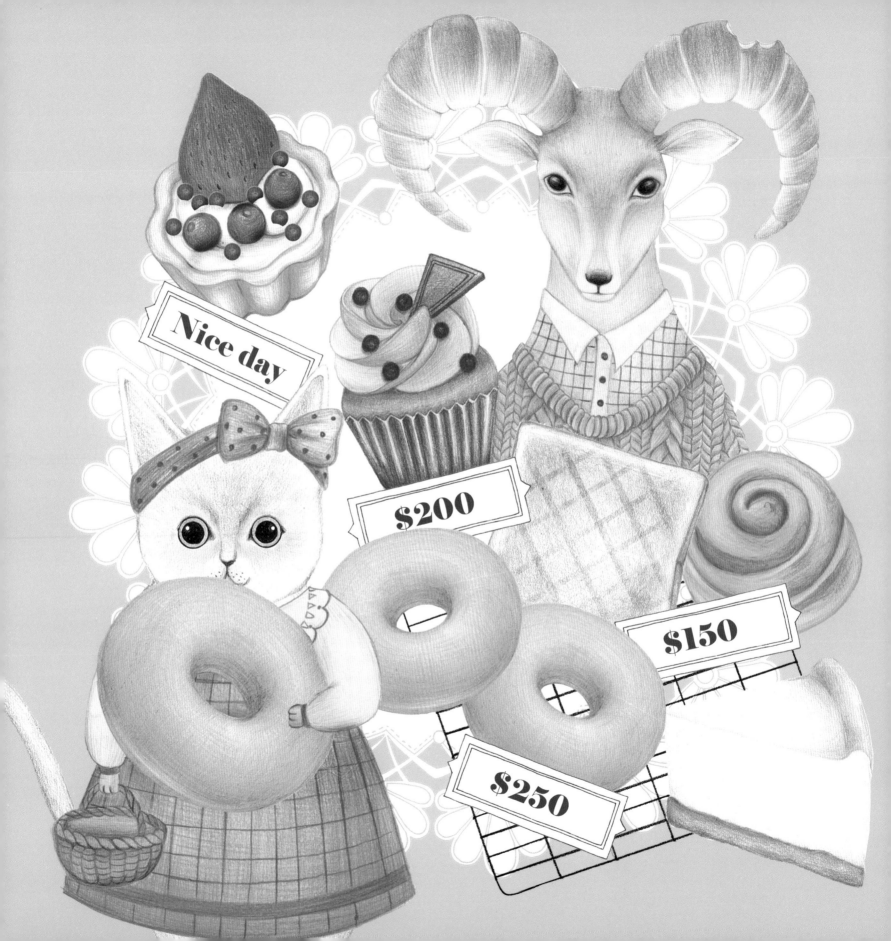

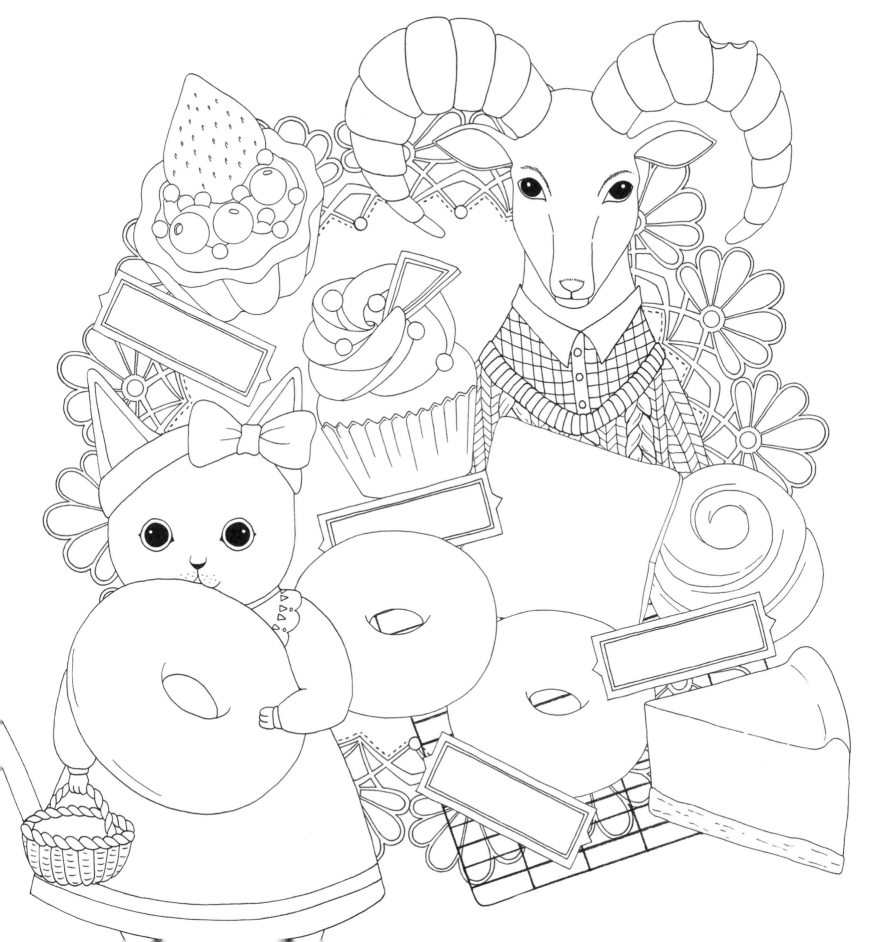

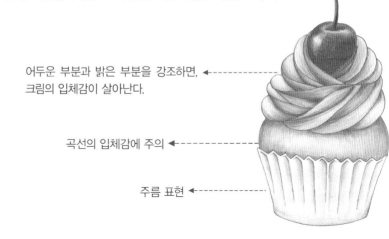

이 컵케이크 먹어봐요!

항상 내 마음을 유혹하는 컵케이크 위의 저 풍성한 크림! 한 층 한 층 색을 쌓아나감으로써 군침 도는 크림을 표현해 보세요!

포인트 | 크림의 입체감과 유산지 컵의 주름 살리기

How to do it

1. 정확한 필촉 방향이 입체감 표현의 관건.
2. 색을 사용할 때에는 옅은 색에서부터 점점 짙게 한 층 한 층 색을 쌓아나간다.

어두운 부분과 밝은 부분을 강조하면, 크림의 입체감이 살아난다. ◀------

곡선의 입체감에 주의 ◀-------

주름 표현 ◀------

유산지 컵 그리기 단계별 해설 ------------------------

Step 1

156

Cobalt Green으로 검은 선에서부터 그리기 시작한다. 색연필을 잡은 손에 힘을 주었다가 조금씩 빼면 색이 진하게 표현되었다가 점점 옅어진다.

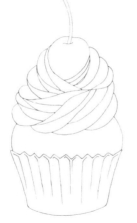

Step 2

153

검은 선에 가까워질수록 입체감이 살아난다. ◀-------

반대편 검은 선 근처는 여백으로 남겨둔다. ◀-------

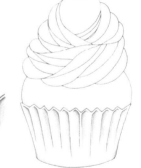

케이크 그리기 단계별 해설 ------------------------

Step 1

109

Dark Chrome Yellow로 밑색을 칠한 뒤, 수직으로 케이크면의 곡선을 따라 그린다.

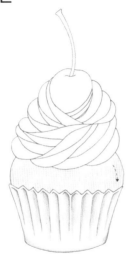

Step 2

음영 부분은 좀 더 짙게 ◀-------

음영 부분은 좀 더 짙게 ◀-------

111

Cadmium Orange로 케이크 면의 곡선을 따라 가로·세로로 교차해서 색을 칠하면 색이 좀 더 짙어진다.

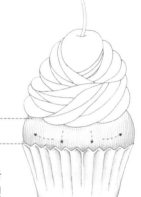

크림 그리기 단계별 해설 --

Step 1

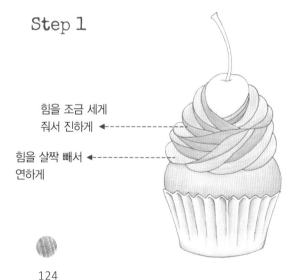

힘을 조금 세게
줘서 진하게 ◁------

힘을 살짝 빼서 ◁------
연하게

124
Rose Carmine으로 먼저 밑색을 칠한다.

Step 2

음영 처리는
특별히 진하게 ◁------

음영 처리는
특별히 진하게 ◁------

128
Light Purple Pink로
음영 부분을 강조한다.

Step 3

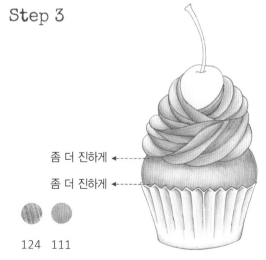

좀 더 진하게 ◁------

좀 더 진하게 ◁------

124 111
크림과 케이크가 만나는 부분은 Rose
Carmine으로, 케이크와 컵이 만나는
부분은 Cadmium Orange로 좀 더
진하게 음영을 처리한다.

체리 그리기 단계별 해설 --

Step 1

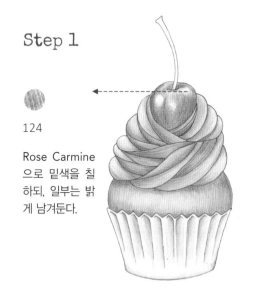

124
Rose Carmine
으로 밑색을 칠
하되, 일부는 밝
게 남겨둔다.

Step 2

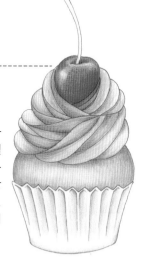

219
Deep Scarlet Red로 가
장자리를 좀 더 진하게 칠
하되, 빛을 반사하는 부분
을 남겨둔다(색을 많이 칠할
필요는 없다). 이렇게 하면,
체리의 입체감을 생생히
표현할 수 있다.

Step 3

278
세로로 긴 체리 꼭지
의 측면을 조금 짙게
칠하면, 훨씬 입체감
이 살아난다.

체리의 꼭지에 Chrome Oxide
Green을 입히면, 신선한 체리
완성!

보드라운 꽃송이

포인트 | 하늘거리는 느낌을 살려주는 꽃잎의 음영

아름다운 꽃을 그려 좋아하는
사람에게 선물해 보세요!

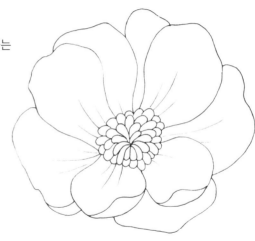

Step 1

필촉을 조금 진하게 ----→

꽃술에 가까워질수록 ----→
여백을 남겨둔다.

124

꽃잎의 결방향을 따라 Rose Carmine으로 색을 칠한다.

Step 2

꽃잎의 테두 ----→
리를 따라 색
을 입힌다.

←---- 부분 부분 짙게 표현
하면 생생한 느낌이
훨씬 살아난다.

128

Light Purple Pink로, 이전의 필치 그대로 한 번 더 색을 입힌다.
이어, 꽃잎의 테두리를 따라 가볍게 색을 입힌다.

Step 3

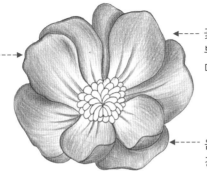

꽃잎의 테두리를 ----→
따라가며 선을
그리면, 꽃의 생
동감이 훨씬 더
해진다.

←---- 꽃잎이 겹치는
부분은 음영을
더욱 강조한다.

←---- 음영을 더욱
강조한다.

124

꽃잎이 겹치는 부분은 색연필을 잡은 손에 힘을 주어
음영을 더욱 강조한다.

Step 4

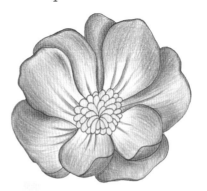

107

꽃술은 Cadmium Yellow로 표현한다.

Step 5

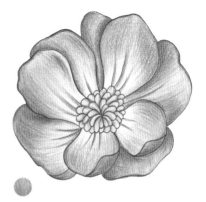

187

Burnt Ochre로 꽃술의 음영을 짙게
강조하면 입체감이 훨씬 살아난다.

크림이 가득한 초콜릿 퍼프

포인트 | 불규칙한 음영으로 퍼프 특유의 바삭하고 부드러운 식감 표현하기

입에 넣는 순간, 크림이 터져나올 것 같은 퍼프!

Step 1

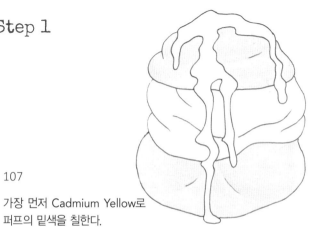

107

가장 먼저 Cadmium Yellow로 퍼프의 밑색을 칠한다.

Step 2

가장자리는 좀 - - - - → 더 진하게

111

Cadmium Orange로 음영을 표현한다.

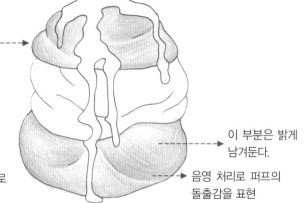

이 부분은 밝게 남겨둔다.

음영 처리로 퍼프의 돌출감을 표현

Step 3

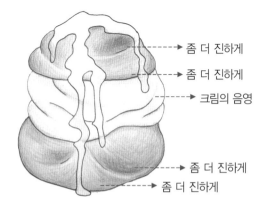

- - - → 좀 더 진하게
- - - → 좀 더 진하게
- - → 크림의 음영

- - → 좀 더 진하게
- - → 좀 더 진하게

115

Dark Cadmium Orange로 포인트를 주면, 구움색을 표현할 수 있다.

272

Warm Grey Ⅲ으로 크림의 음영을 표현한다.

Step 4

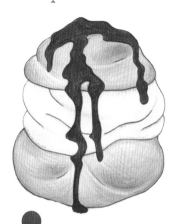

192

Indian Red로 진하게 칠해 초콜릿 드리즐을 표현한다.

Step 5

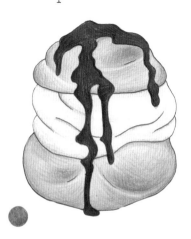

177

부분 부분 초콜릿 드리즐의 윤곽을 진하게 칠하면, 입체감이 살아나면서 훨씬 먹음직스러워진다!

바삭한 초콜릿 쿠키

바삭한 쿠키 한가운데 달콤한 초콜릿이 박혀 있는 초콜릿 쿠키를 그려봅시다!

포인트 | 쿠키 특유의 울퉁불퉁한 질감 표현하기

<u>How to do it</u>

1. 필치가 너무 일정할 필요는 없다. 약간 제멋대로인 것이 쿠키를 표현하는 데 유리.

Step 1

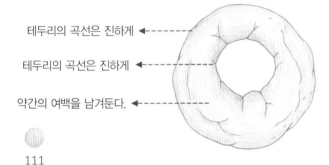

테두리의 곡선은 진하게 ◀----

테두리의 곡선은 진하게 ◀----

약간의 여백을 남겨둔다. ◀----

● 111

먼저 Cadmium Orange로 밑색을 칠한다.

Step 2

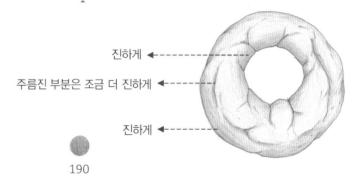

진하게 ◀----

주름진 부분은 조금 더 진하게 ◀----

진하게 ◀----

● 190

Venetian Red로 쿠키의 구움색을 표현하고, 주름진 부분에는 진하게 선을 그려 넣는다.

Step 3

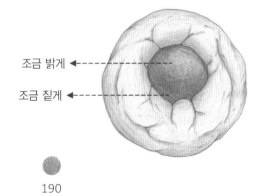

조금 밝게 ◀----

조금 짙게 ◀----

● 190

Venetian Red로 쿠키 중심부의 초콜릿을 그린다.

Step 4

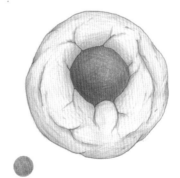

● 188

그 위에 Sanguine으로 다시 색을 입히면, 초콜릿의 입체감이 살아난다.

Step 5

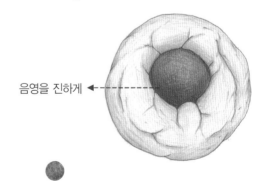

음영을 진하게 ◀----

● 177

마지막으로 Walnut Brown으로 음영을 강조하면, 초콜릿 쿠키 완성!

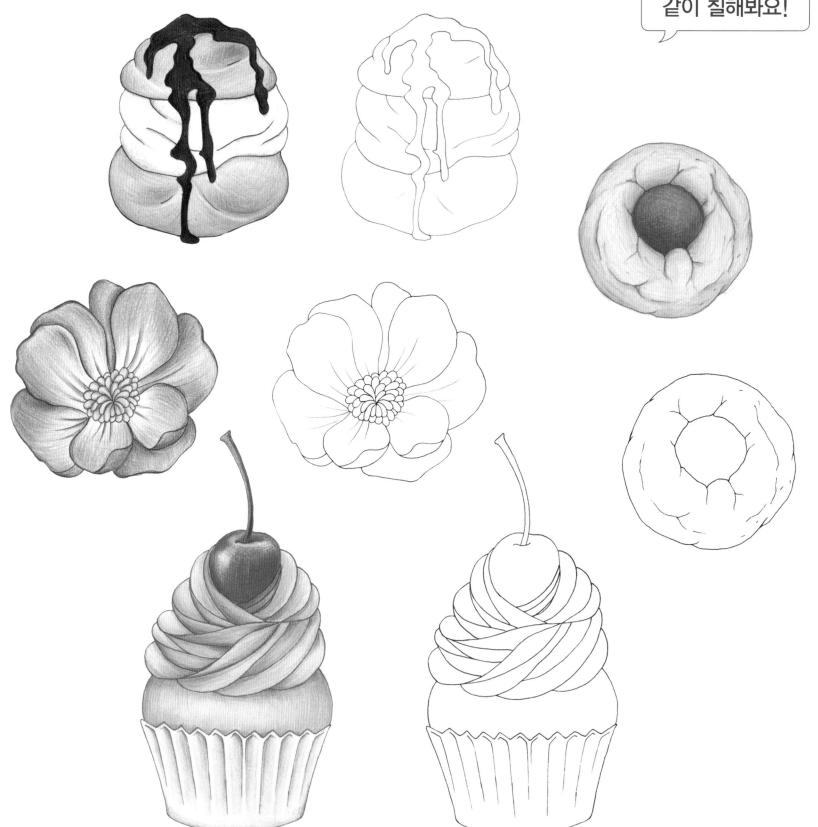

털이 보드라운 토끼를 그려봐요!

얼굴을 가져다 부비고 싶은, 두 손으로 쓰다듬고만 싶은 부드러운 토끼 털은 힐링 그 자체~

포인트 | 토끼 털의 질감 표현하기

How to do it

1. 털이 자라는 방향을 따라 그린다.
2. 색을 사용할 때에는 옅은 색에서부터 점점 짙게 한 층 한 층 색을 쌓아나간다.

O X

반드시 화살표의 방향 대로 그려야 한다.

단계별 해설

Step 1

눈 주위는 하얗게 남겨둔다. ←

코 아래도 하얗게 ← 남겨둔다.

목 부위도 하얗게 → 남겨둔다.

102

먼저 Cream으로 털이 자라는 방향을 따라 밑색을 칠한다. 필치로 토끼의 털을 표현한다.

Step 2

귀의 테두리는 좀 더 진하게 ←

이마도 좀 더 진하게 ←

얼굴의 털도 좀 더 진하게 ←

183

Light Yellow Ochre로 한 번 더 색을 입힌다.

Step 3

109

Dark Chrome Yellow로 덧칠하면, 토끼의 털이 좀 더 또렷해진다.

Step 4

토끼의 귀가 교차하는 부분은 음영을 강조 →

좀 더 진하게 →

바깥 테두리는 좀 더 진하게

여백 부분은 무른 지우개로 조금 지워서 토끼 털의 광택을 표현할 수 있다. →

약간의 분홍색 →

186 130

Terracotta의 짧은 필치로 털의 질감을 표현할 수 있다. 귀는 Dark Flesh로 칠하고, 눈 주위에도 Dark Flesh를 약간 칠한다.

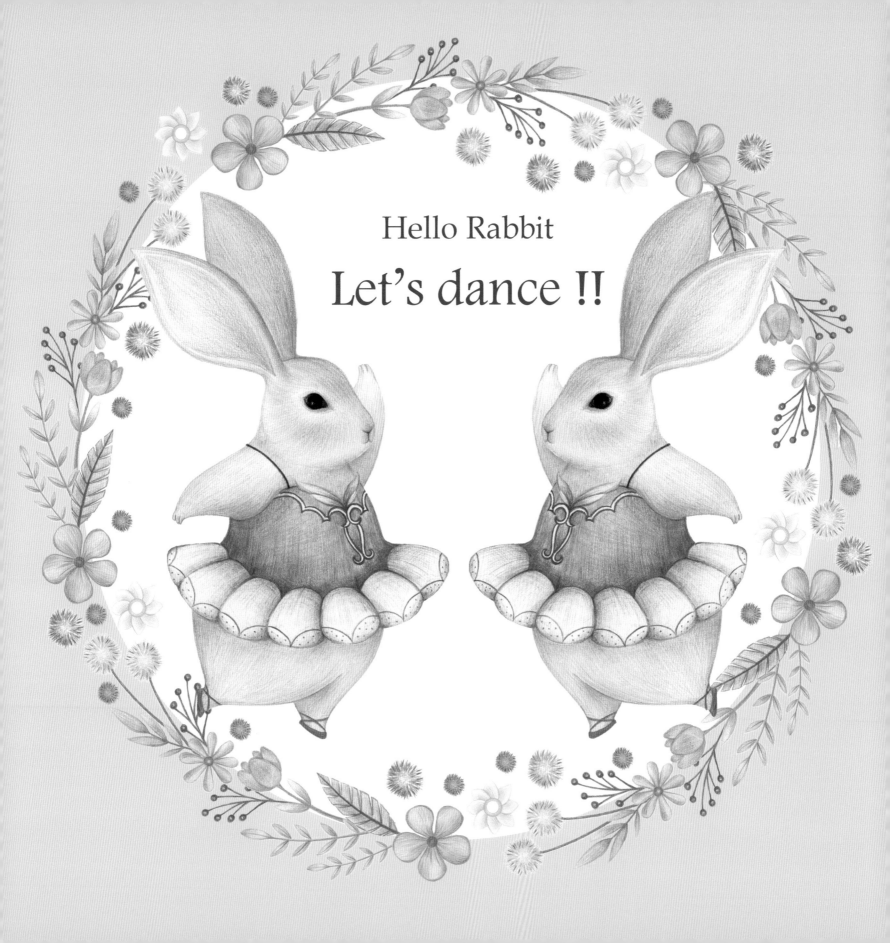

티타임을 즐기는 여우 부인

여우 부인에게 티타임은 놓칠 수 없는 소중한 순간! 의상도 정식으로 갖추어 입고 홍차의 온도는 93℃, 컵케이크의 당도는 50도, 초콜릿 쿠키의 바삭함은 60도로 유지해야 해요~

포인트│여우 털의 부드러운 느낌 표현하기

How to do it

1. 털이 자라는 방향을 따라 그린다.
2. 색을 사용할 때에는 옅은 색에서부터 점점 짙게 한 층 한 층 색을 쌓아나간다.

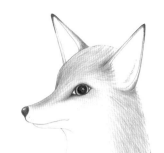

여우 부인 완성도

털은 반드시 화 살표 방향대로 그려야 한다.

단계별 해설

Step 1

185

Naples Yellow로 필촉 방향을 따라(위의 그림을 참고) 밑색을 칠한다.

Step 2

밝은 부분 →

← 밝은 부분

108

Dark Cadmium Yellow로 필촉 방향을 따라 색을 입힌다. 색연 필에 살짝 힘을 줘서 그리면, 털 이 좀 더 또렷해진다.

Step 3

짙게

양쪽의 눈 주위는 조금 짙게

옅은 회색으로 음영 처리
짙게

옅은 회색으로 음영 처리

← 털의 필치를 강조

 111

Cadmium Orange로 털을 짙게 그린다.

272

Warm Grey Ⅲ으로 귀의 안쪽, 입, 턱 등에 음영을 더한다.

Step 4

귀의 뾰족한 부분은 짙게

짙게

눈 주위는 짙게

← 짙게

코도 짙게

← 털의 필치를 강조

여우 부인의 디테일을 표현해 보자.

 177

Walnut Brown으로 귀와 코의 뾰족한 부분을 강조한다.

 199

Black으로 형형한 눈동자와 눈 주위를 그린다.

188

Sangnine으로 털의 질감과 얼굴색의 짙은 부분을 표현한다.

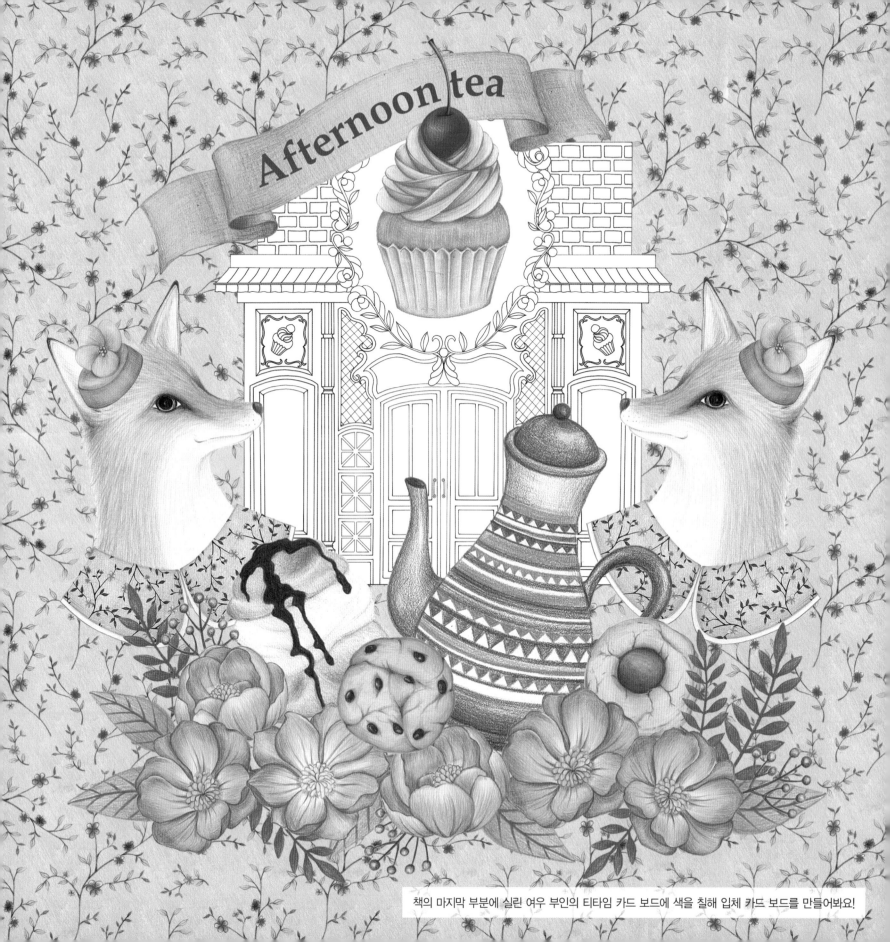

책의 마지막 부분에 실린 여우 부인의 티타임 카드 보드에 색을 칠해 입체 카드 보드를 만들어봐요!

여우 부인의 티타임 파티에 참석해 봐요.

책의 마지막 부분에 수록된, 여우 부인의 티타임 파티를 재현하는 카드 보드에 색을 칠하고 오려서 붙이기만 하면, 여러분도 티파티의 초대 손님!

사용도구 | 색연필, 가위, 풀, 투명본드

색을 다 칠한 다음 각각의 카드 보드를 모두 오려둔다.

Step 1

먼저 여우 부인을 커피하우스의 양쪽 아래, 직사각의 기반 위에 좌우로 붙인다. 책 마지막 페이지의 상세한 설명을 참고.

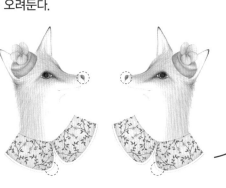

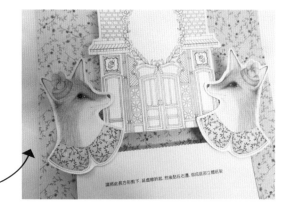

★ 여우 부인의 뾰족한 코끝과 스카프 위에는 투명본드를 사용할 수도 있다. 투명본드가 만들어내는 도톰한 두께는 2차원 그림에 3차원의 입체감을 만들어낸다.

Step 2

꽃떨기는 직사각의 기반 위에 붙인다.

Step 3

리본과 컵케이크를 커피하우스의 지붕 위에 붙인다. 리본에는 글을 써도 좋다.

Step 4

마지막으로 티포트와 디저트들을 꽃떨기 위쪽 중간에 붙이면, 여유로운 오후의 티파티가 시작된다.

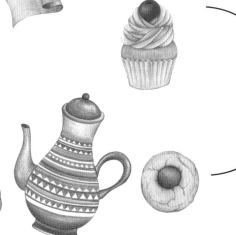

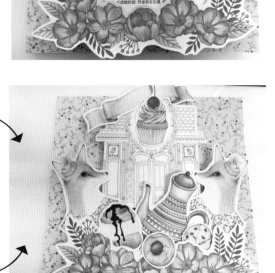

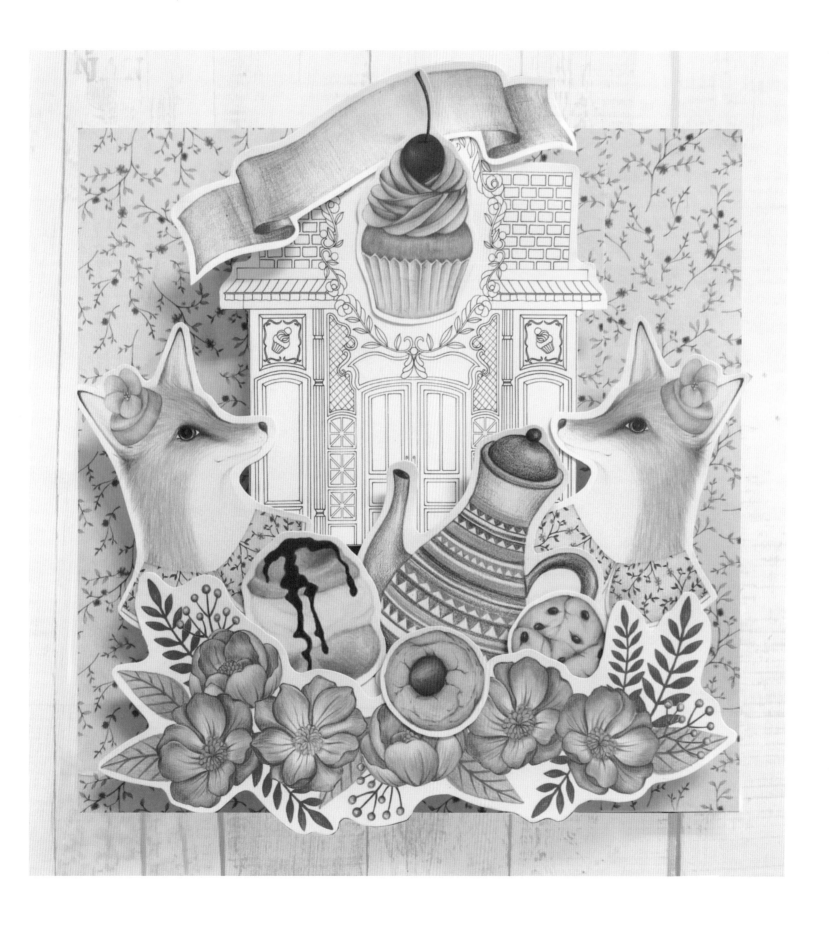

이상한 나라의 **앨리스** *2*

1판 1쇄 인쇄 2021년 3월 5일
1판 1쇄 발행 2021년 3월 15일

지은이 Amily Shen
옮긴이 박주은
펴낸이 김기옥

실용본부장 박재성
편집 실용1팀 박인애
영업 김선주
커뮤니케이션 플래너 서지운
지원 고광현, 김형식, 임민진

디자인 제이알컴
인쇄 · 제본 민언프린텍

펴낸곳 한스미디어(한즈미디어(주))
주소 121-839 서울시 마포구 양화로 11길 13(서교동, 강원빌딩 5층)
전화 02-707-0337 | 팩스 02-707-0198 | 홈페이지 www.hansmedia.com
출판신고번호 제 313-2003-227호 | 신고일자 2003년 6월 25일

ISBN 979-11-6007-576-2 14650

티타임 파티 실습

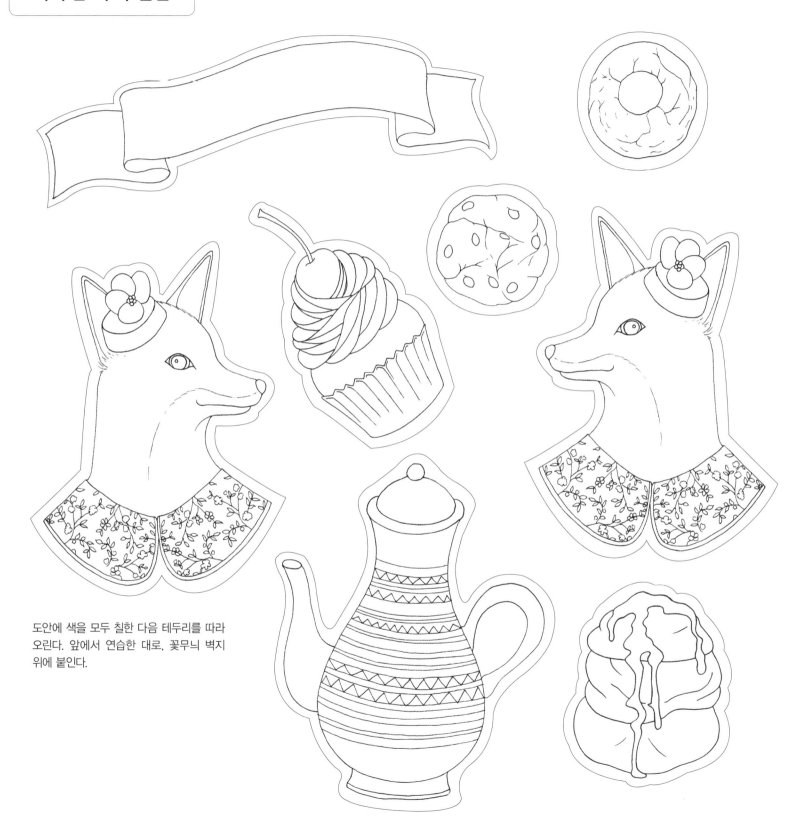

도안에 색을 모두 칠한 다음 테두리를 따라 오린다. 앞에서 연습한 대로, 꽃무늬 벽지 위에 붙인다.

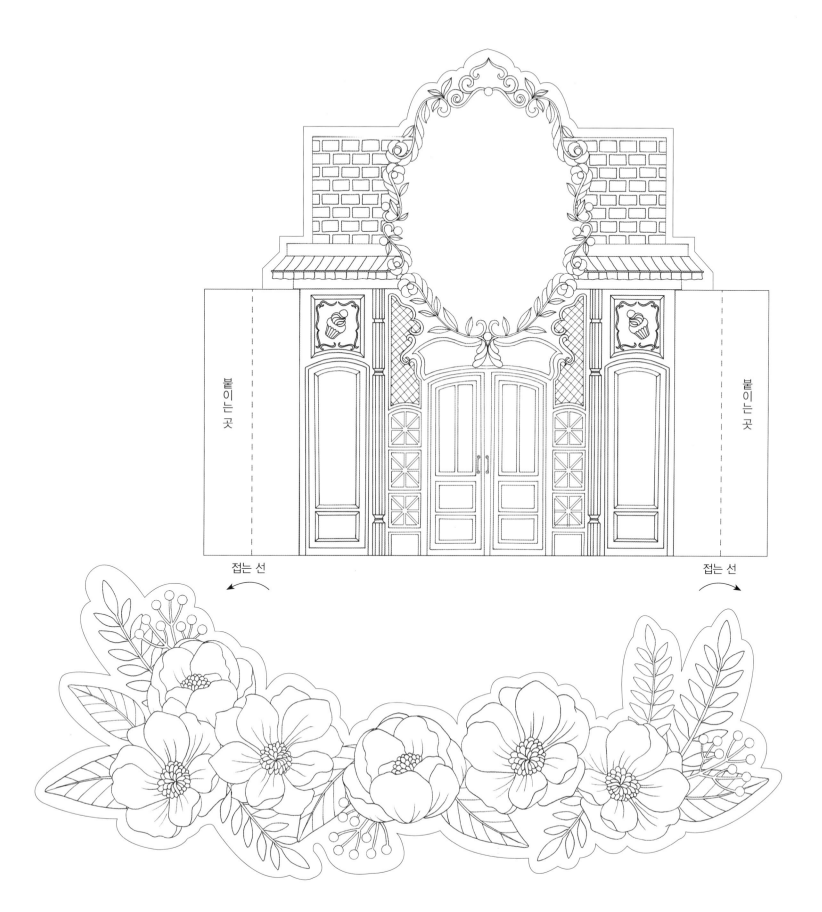

붙이는 곳

붙이는 곳

접는 선

접는 선

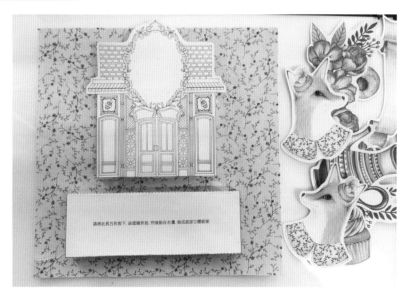
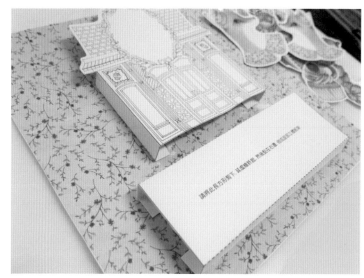

커피하우스와 직사각의 기반을 오린 다음 안으로 접어, 위의 그림처럼 꽃무늬 벽지 위에 붙인다.

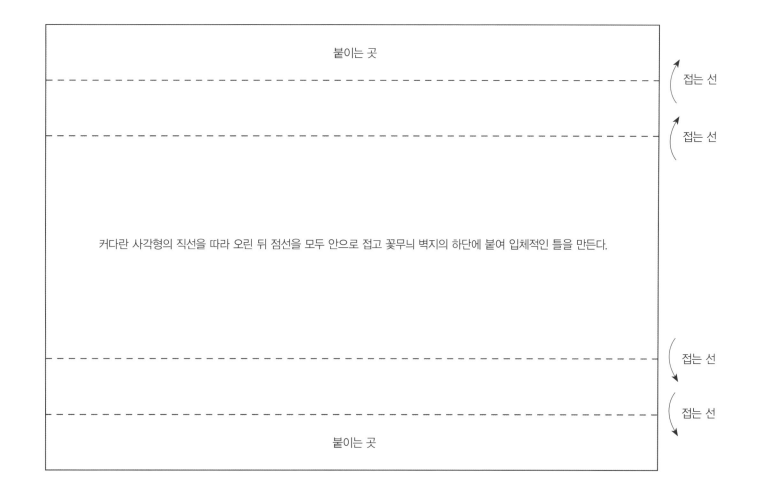

붙이는 곳

접는 선

접는 선

커다란 사각형의 직선을 따라 오린 뒤 점선을 모두 안으로 접고 꽃무늬 벽지의 하단에 붙여 입체적인 틀을 만든다.

접는 선

접는 선

붙이는 곳